技有所承

技有所承 画菊

轩敏华◎主编

周乃林◎著

中原出版传媒集团
中原传媒股份公司

河南美术出版社

·郑州·

序言

中国文人赏菊、咏菊的习惯跟菊花的人文象征息息相关。自陶渊明爱菊以来，菊花就被塑造成传统文化中的"隐逸者"，提到菊花，人们很容易联想到他的那句"采菊东篱下，悠然见南山"，诗中所描写的那种闲适的田园生活不知引发了古今多少文人们的向往。

菊花开在百花肃杀的三秋时节，虽属草本，却透露出凌霜傲雪的铮铮气骨。黄巢咏菊花，以"我花开后百花杀"的孤傲渲染出一派萧瑟悲壮的气氛，毕竟有失温柔敦厚的诗教正脉。秋天是收获的季节，又是登高望远、对月怀人的伤情季节。李清照一句"帘卷西风，人比黄花瘦"写尽菊花的秋色秋情，却不免令人沉昏颓废。相比之下，倒是孟浩然的"待到重阳日，还来就菊花"更能激发读者对于秋天的美好想象。

菊花的品种繁多，据说有几千种。历代画家爱菊、画菊，名家辈出。宋代的黄筌、徐熙、赵昌等人都是画菊的高手。赵昌有《写生蛱蝶图》，其中就出现了菊花的形象。宋朱绍宗的《菊丛飞蝶图》用双勾敷色，描绘菊花盛开的景象，花头分黄、白、蓝、紫四色，构图繁复，灿若文锦，体现了当时画菊的极高水平。

文人画兴起以后，墨菊写意之风大盛，"四君子"题材成为多数画家钟爱的对象。尤其明清以后，写意画中将菊花植株的尺寸拉大拉长，菊花不再是花鸟中的配景，而是可以作为画面的主体存在。最典型者如唐伯虎的《菊花图》，以一茎菊花配以大石，花头有

七朵之多，花枝繁茂，笔法闲散恬静，却丝毫无柔靡之气。徐渭画《菊竹图轴》，一扫画家悠游逸豫的笔调，以其惯用的散锋法写出高大的菊花花茎，几乎与作为配景的嫩竹齐头。画上题："身世浑如泊海舟，关门累月不梳头。东篱蝴蝶闲来往，看写黄花过一秋。"整个画面充斥着一股野逸、萧瑟的牢骚之气，令观者神为之夺。

明清之际，石涛、八大山人也都是善画菊的高手。石涛画菊墨色清润，很好地利用了生纸的特性，墨色淋漓，有很强的即视感。他特别强调画家自身的生活感受，画面异常鲜活，又带有很强的图式感，这和他始终坚持观察生活、提炼生活的审美立场有关。八大山人画菊以少胜多，他虽与石涛同时代，两个人的生活经历也比较相似，但是八大山人画的菊花给人的感觉就是荒寒、萧条、压抑。和石涛相比，八大山人的菊花是出世的、孤高的、清冷的；而石涛的菊花就有一种蓬勃的生命力度，他笔下的菊花是欣悦的、热烈的、入世的。

"四僧"之后，"八怪"中的金农、李鱓、李方膺、高凤翰都善画菊花。金农对文人写意那种水墨淋漓的感觉并不十分在意，他画的菊花看似平板无奇，却透露出一股特有的娴静、清雅之气，他的画法往往在工、写之间。他画的花头，每笔的出处来历都交代得很清楚，叶子的翻卷转折也很讲究，但因为造型的关系，使他的作品看起来有一种"无表现的表现主义"的东

西，特别耐人咀嚼、寻味。李鱓、李方膺、高凤翰画菊也都有很强的生活气息，他们的作品既有对写意笔法图式的大力张扬，又有着对生活气息的鲜活表现。他们的作品很好地继承了"青藤白阳"以来的文人写意传统。

近代以来的写意画家如吴昌硕、齐白石、潘天寿等人均善画菊，并在前人基础上有所突破。尤其是吴昌硕，以笔挟风雷的万钧笔力，一扫菊花浅淡柔弱、萧瑟颓败的衰飒气息，在画面中展现出强劲的生命力度。齐白石在吴昌硕的基础上更强化了菊花纷披烂漫的色彩感，以红花墨叶之体，渲染出一派秋色秋声的热闹景象。他们都喜欢画复瓣的菊花，花形硕大如盘，更强化了花开似锦的视觉印象。潘天寿师法吴昌硕，又刻意避开了吴昌硕画菊的很多习惯。吴昌硕的菊花繁密热烈，他的菊花简淡清冷。在以少胜多这一点上，潘天寿更多接续了八大山人的传统，他用构图的缜密处理来冲淡吴昌硕的荒率，这使他的作品带有更多理性的色彩。这一点也深刻影响了其后的一大批写意画家。

除了观赏，菊花还有很强的药用价值。屈原《离骚》中就有"朝饮木兰之坠露兮，夕餐秋菊之落英"的记载。《神农本草经》里记载："菊花久服能轻身延年。"菊花能够"轻身延年"的功效在这里已经和神话裹挟在一起，成为一般人耳熟能详的文化象征。《西京杂记》还详细记载了当时人们用菊花酿酒的习俗："菊花舒时，并采茎叶，杂黍米酿之，至来年九月九日始熟，就饮焉，故谓之菊花酒。"而人们画菊往往以"长寿"为题，或配以酒坛来表现的习惯即源于此。

我们学习古人，但不能为古人所囿，这就需要我们多观察生活，从生活中汲取创作的营养，才能不断突破前人固有的程式，创造出更多属于我们这个时代的优秀作品。

<div align="right">

戊戌年立秋日

周乃林　轩敏华

</div>

扫码看视频

目录

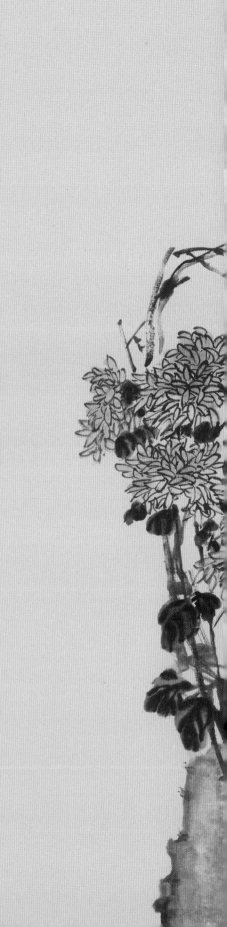

第一章 基础知识

笔

画中国画的笔是毛笔，在文房四宝之中，可算是最具民族特色的了，也凝聚着中国人民的智慧。欲善用笔，必须先了解毛笔种类、执笔及运笔方法。

毛笔种类因材料之不同而有所区别。鹿毛、狼毫、鼠须、猪毫性硬，用其所制之笔，谓之"硬毫"；羊毫、鸡毛性软，用其所制之笔，谓之"软毫"；软、硬毫合制之笔，谓之"兼毫"。"硬毫"弹力强，吸水少，笔触易显得苍劲有力，勾线或表现硬性物质之质感时多用。"软毫"吸着水墨多，不易显露笔痕，渲染着色时多用之。"兼毫"因软硬适中，用途较广。各种毛笔，不论笔毫软硬、粗细、大小，其优良者皆应具备"圆""齐""尖""健"四个特点。

绘画执笔之法同于书法，以五指执笔法为主。即拇指向外按笔，食指向内压笔，中指钩住笔管，无名指从内向外顶住笔管，小指抵住无名指。执笔要领为指实、掌虚、腕平、五指齐力。笔执稳后，再行运转。作画用笔较之书法用笔更多变化，需腕、肘、肩、身相互配合，方能运转得力。执笔时，手近管端处握笔，

笔之运展面则小；运展面随握管部位上升而加宽。具体握管位置可据作画时需要而随时变动。

运笔有中锋、侧锋、藏锋、露锋、逆锋及顺锋之分。用中锋时，笔管垂直而下，使笔心常在点画中行。此种用笔，笔触浑厚有力，多用于勾勒物体之轮廓。侧锋运笔时锋尖侧向笔之一边，用笔可带斜势，或偏卧纸面。因侧锋用笔是用笔毫之侧部，故笔触宽阔，变化较多。

作画起笔要肯定、用力，欲下先上、欲右先左，收笔要含蓄沉着。笔势运转需有提按、轻重、快慢、疏密、虚实等变化。运笔需横直挺劲、顿挫自然、曲折有致，避免"板""刻""结"三病。

作画行笔之前，必须"胸有成竹"。运笔时要眼、手、心相应，灵活自如。绘画行笔既不能如脱缰野马，收勒不住，又不能缩手缩脚，欲进不进，优柔寡断，为纸墨所困，要"笔周意内""画尽意在"。

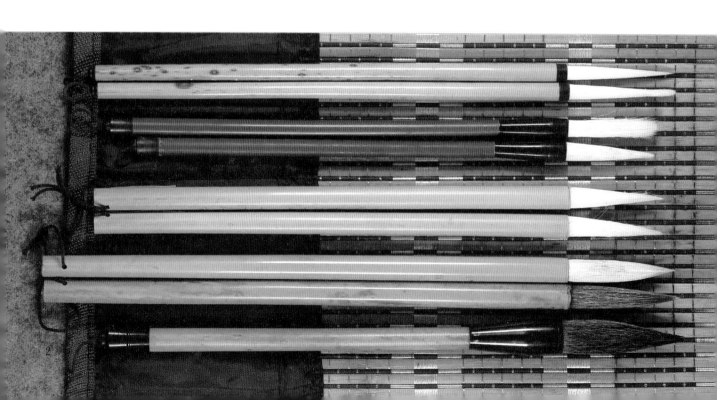

墨

墨之种类有油烟墨、松烟墨、墨膏、宿墨及墨汁等。油烟墨，用桐油烟制成，墨色黑而有泽，深浅均宜，能显出墨色细致之浓淡变化。松烟墨，用松烟制成，墨色暗而无光，多用于画翎毛和人物之乌发，山水画中不宜使用。墨膏，为软膏状之墨，取其少许加水调和，并用墨锭研匀便可使用。宿墨，即研磨存留于砚中隔夜之墨，熟纸、熟绢作画不宜使用，生宣纸作画可用其淡者。浓宿墨易成渣滓难以调和，无渣滓之浓宿墨因其墨色更黑，可作焦墨为画面提神。宿墨须用之得法，用之不当，易污画面。墨汁，应用书画特制墨汁，墨汁中加入少许清水，再用墨锭加磨，调和均匀，则墨色更佳。

国画用墨，除可表现形体之质感外，其本身还具有色彩感。墨中加入清水，便可呈现出不同之墨色，即所谓"以墨取色"。前人曾用"墨分五色"来形容墨色变化之多，即焦墨、重墨、浓墨、淡墨、清墨。

运笔练习，必须与用墨相联。笔墨的浓淡干湿，运笔的提按、轻重、粗细、转折、顿挫、点乩等，均需在实践中摸索，掌握熟练，始能心手相应，出笔自然流利。

表现物象的用墨手法可分为破墨法、积墨法、泼墨法、重墨法和清墨法。

破墨法：在一种墨色上加另一种墨色叫破墨。有以浓墨破淡墨，有以淡墨破浓墨。

积墨法：层层加墨，浓淡墨连续渲染之法。用积墨法可使所要表现之物象厚重有趣。

泼墨法：将墨泼于纸上，顺着墨之自然形象进行涂抹挥扫而成各种图形。后人将落笔大胆、点画淋漓之画法统称泼墨法。此种画法，具有泼辣、惊险、奔泻、磅礴之气势。

重墨法：笔落纸上，墨色较重。适当地使用重墨法，可使画面显得浑厚有神。

清墨法：墨色清淡、明丽，有轻快之感。用淡墨渲染，只微见墨痕。

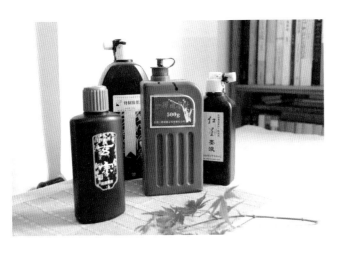

纸

中国画主要用宣纸来画。宣纸是中国画的灵魂所系，纸寿千年，墨韵万变。宣纸，是指以青檀树皮为主要原料，以沙田稻草为主要配料，并主要以手工生产方式生产出来的书画用纸，具有"韧而能润、光而不滑、洁白稠密、纹理纯净、搓折无损、润墨性强"等特点。

平时常见的宣纸、高丽纸、浙江皮纸、云南皮纸、四川夹江皮纸都属皮纸，宣纸又有生宣、熟宣、半熟宣的区别。生宣纸质细而松，水墨写意画多用。生宣经加工煮捶研光后，叫熟宣，如常见的玉版宣即是。熟宣加矾水刷过，便是矾宣。矾宣不渗墨，宜于工笔画。宣纸还有单宣、夹宣之分。国画用纸，一般都是单宣，夹宣厚实，可作巨幅。宣纸凡经加工染色，印花、贴金、涂蜡，便是笺，以杭州产为最佳。现代国画一般不用笺，而明代用笺纸作画则较为普遍。除了宣、笺以外，也有用丝织物为底本作书作画的，最常用的是绢。绢也有生、熟两种，相当于宣纸中的生宣、熟宣。当前市面上出售的大都是熟绢。熟绢上过矾，适合画工笔、小写意。

宣纸的保存方法很重要。一方面，宣纸要防潮。宣纸的原料是檀皮和稻草，如果暴露在空气中，容易吸收空气中的水分，也容易沾染灰尘。方法是用防潮纸包紧，放在书房或房间里比较高的地方，天气晴朗的日子，打开门窗、书橱，让书橱里的宣纸吸收的潮气自然散发。另一方面，宣纸要防虫。宣纸虽然被称为千年寿纸，但也不是绝对的。防虫方面，为了保存得稳妥些，可放一两粒樟脑丸。

砚

砚之起源甚早，大概在殷商初期，砚初见雏形。刚开始时以笔直接蘸石墨写字，后来因为不方便，无法写大字，人类便想到了可先在坚硬东西上研磨成汁，于是就有了砚台。我国的四大名砚，即端砚、歙砚、洮砚、澄泥砚。

端砚产于广东肇庆市东郊的端溪，唐代就极出名，端砚石质细腻、坚实、幼嫩、滋润，扪之若婴儿之肤。

歙砚产于安徽，其特点，据《洞天清禄集》记载："细润如玉，发墨如油，并无声，久用不退锋。或有隐隐白纹成山水、星斗、云月异象。"

洮砚之石材产于甘肃洮州大河深水之底，取之极难。

澄泥砚产于山西绛州，不是石砚，而是用绢袋沉到汾河里，一年后取出，袋里装满细泥沙，用来制砚。

另有鲁砚，产于山东；盘谷砚，产于河南；罗纹砚，产于江西。一般来说，凡石质细密，能保持湿润，磨墨无声，发墨光润的，都是较好的砚台。

色

中国画的颜料分植物颜料和矿物颜料两类。属于植物颜料的有胭脂、花青、藤黄等，属于矿物颜料的有朱砂、赭石、石青、石绿、金、铝粉等。植物颜料色透明，覆盖力弱；矿物颜料质重，着色后往下沉，所以往往反面比正面更鲜艳一些，尤其是单宣生纸。为了防止这种现象，有些人在反面着色，让色沉到正面，或者着色后把画面反过来放，或在着色处先打一层淡的底子。如着朱砂，先打一层洋红或胭脂的底子；着石青，先打一层花青的底子；着石绿，先打一层汁绿的底子。这是因为底色有胶，再着矿物颜料就不会沉到反面去了。现在许多画家喜欢用从日本传回来的"岩彩"，其实岩彩是属于矿物颜料类。植物颜料有的会腐蚀宣纸，使纸发黄、变脆，如藤黄；有的颜色易褪，尤其是花青，如我们看到的明代或清中期以前的画，花青部分已经很浅或已接近无色。而矿物颜色基本不会褪色，古迹中的那些朱砂仍很鲜艳呢！但有些受潮后会变色，如铅粉，受潮后会变成灰黑色。

第二章 局部解析

一、菊花的画法

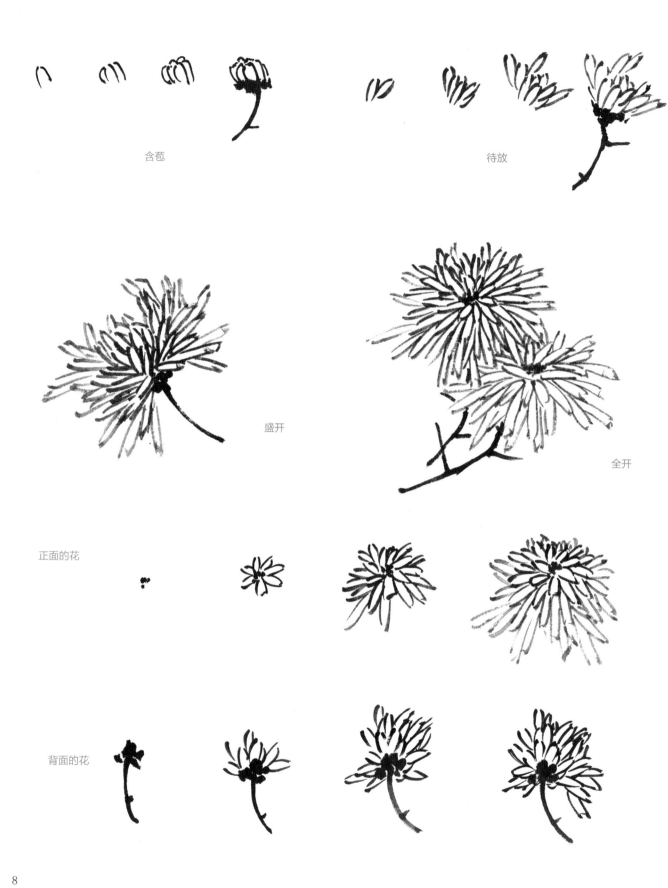

含苞

待放

盛开

全开

正面的花

背面的花

菊花着色

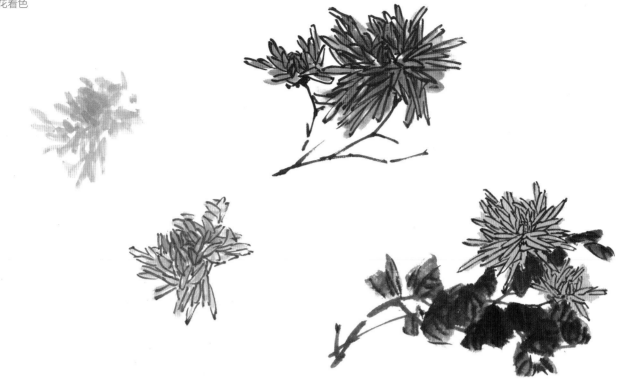

二、菊叶的画法

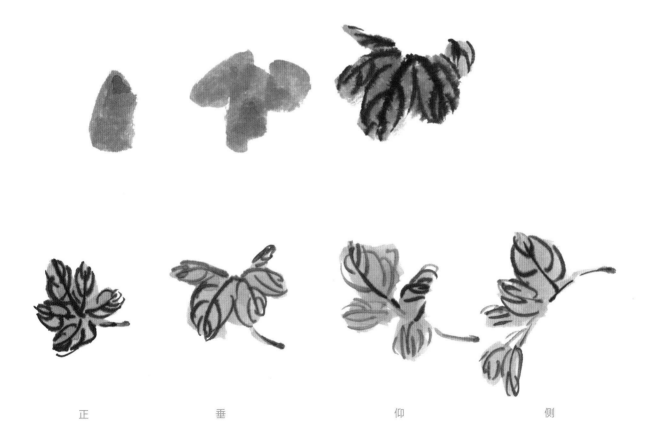

正　　　　　垂　　　　　仰　　　　　侧

叶筋的画法

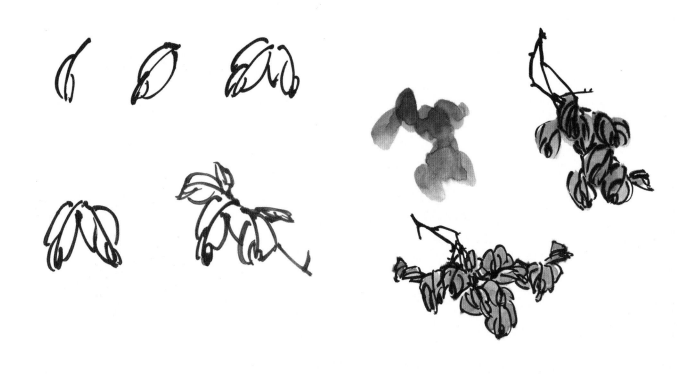

三、菊花枝干画法

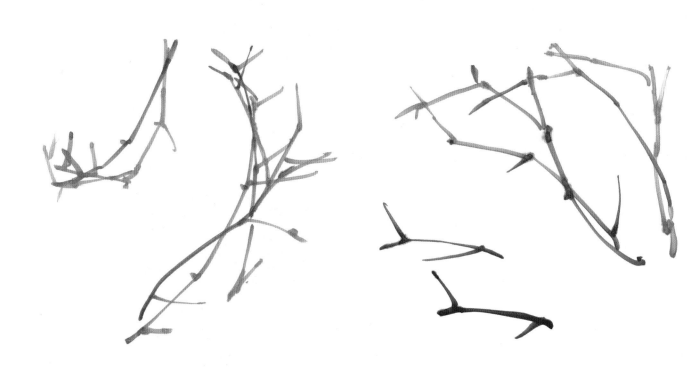

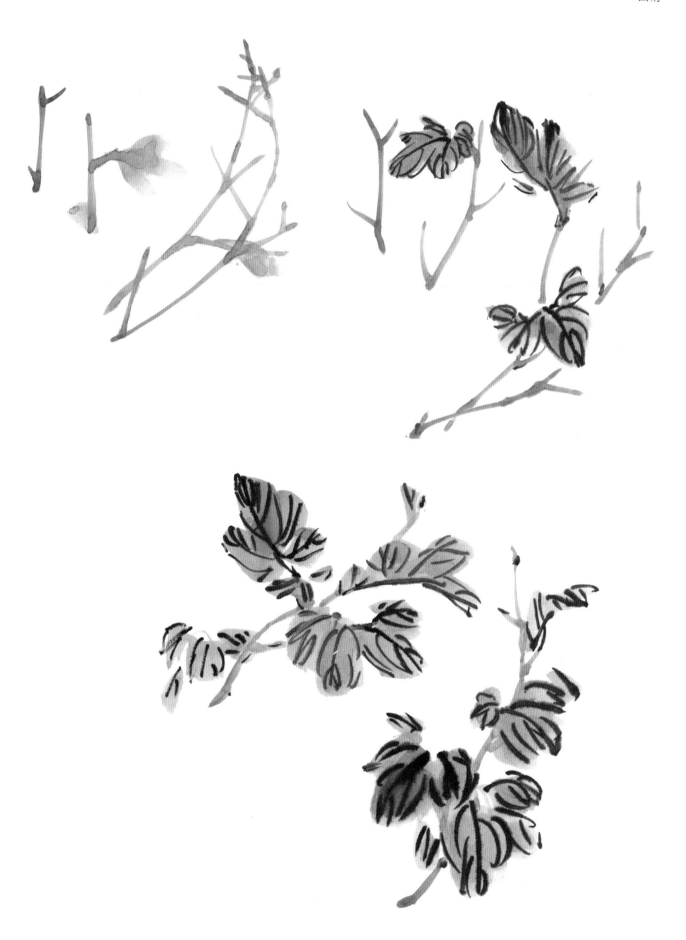

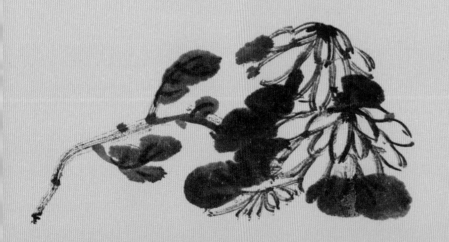

第三章 名作临摹

作品一：临李苦禅《秋色秋味》

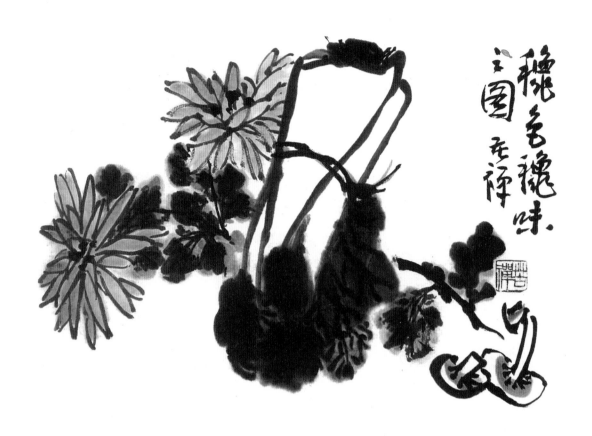

李苦禅 《秋色秋味》

作品介绍：

李苦禅，原名李英杰，改名英，字励公。山东高唐人。现代书画家、美术教育家。曾任杭州艺专教授、中央美术学院教授、中国美术家协会理事、中国画研究院院务委员。这幅《秋色秋味》体现了李苦禅写意画的典型风格，用笔多方折顿挫，老辣浑厚，色彩冷暖对比强烈，造型朴拙，整体气息恣肆磅礴。

1
2
3

1. 用淡墨勾白菜帮，下笔有篆籀气，顿挫争折，宁迟涩，勿油滑。浓淡墨写菜叶，待半干时用浓墨勾筋，勾筋浑厚凝重如篆法。最后画出捆缚白菜的草绳，注意用笔的转折变化。

2. 用淡墨勾菊花花头，点蕊。花头一正一侧，正面花蕊全露，侧面蕊点有遮掩。花瓣行笔应有枯湿轻重变化，花瓣朝向各异但要聚心。花蕊墨饱力沉，点虽小却是整个花头的精神所系。

3. 用重墨勾出菊花花茎。一波三折，有主干，有旁枝，左冲右突但气脉贯串。

4
5
6

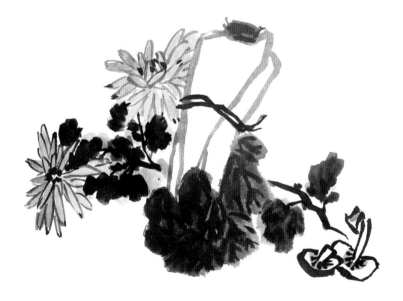

4. 用重墨点叶，浓墨勾筋，黑、白、灰层次分明，对比强烈。

5. 用浓墨勾香菇，要表现出肥厚的质感。

6. 用赭石加藤黄染菊花花头，淡花青染菊花花叶，淡赭石点染香菇，意到便可。

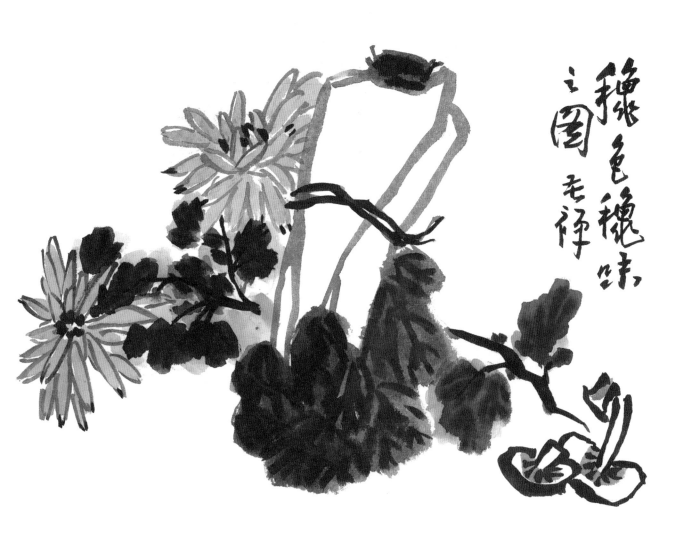

穗色穗味
之國毛存

作品二：临高凤翰《花卉图册之四》

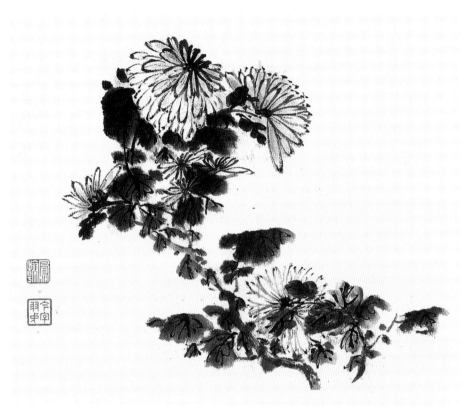

<div align="right">高凤翰 《花卉图册之四》</div>

作品介绍：

　　高凤翰，清代画家、书法家、篆刻家。又名翰，字西园，号南村，又号南阜、云阜，别号因地、因时、因病等40多个。晚因病风痹，用左手作书画，又号尚左生。

　　这幅菊花幅面虽小，但墨气淋漓，行笔活脱，气机流畅，画面层次丰富，有很强的写生感。

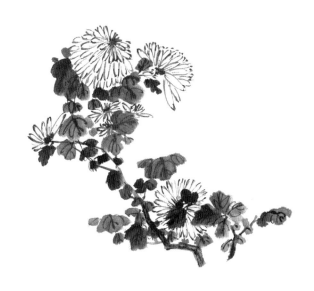

1. 用淡墨勾花头，注意反正、向背、大小的变化。

2. 用淡墨勾花枝，用稍大的羊毫笔勾粗枝，用小笔狼毫勾细枝。粗枝行笔迟重，细枝走笔轻灵。浓墨点花蕊，勾花托。

3. 用浓淡墨点叶，枯湿浓淡一任自然，得淋漓酣畅之致。待干后用羊毫小笔勾筋，用笔飞动，纯以意行。粗枝用细线复勾，勾勒要活脱，不可照本宣科，要错综其迹。用细笔干淡之墨飞快地勾剔出花瓣上的细纹，再用重墨复勾瓣尖。

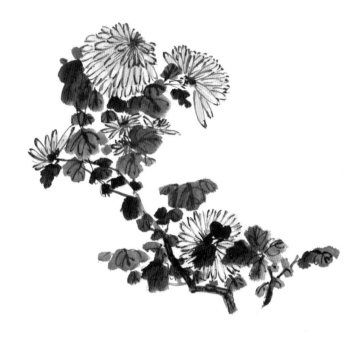

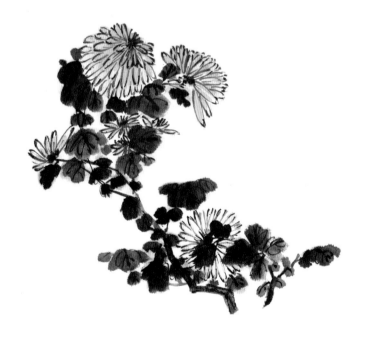

4 / 5

4. 用藤黄调少许赭石加水分染花头。不可染得太死，要有留白，体现出层次感。

5. 用淡花青罩染花叶，衬染花头。

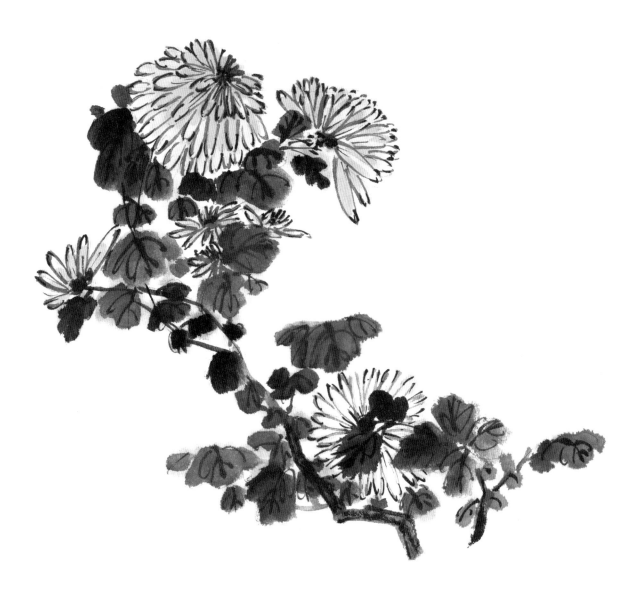

作品三：临蒲华《西风昨夜园林过》

扫码看视频

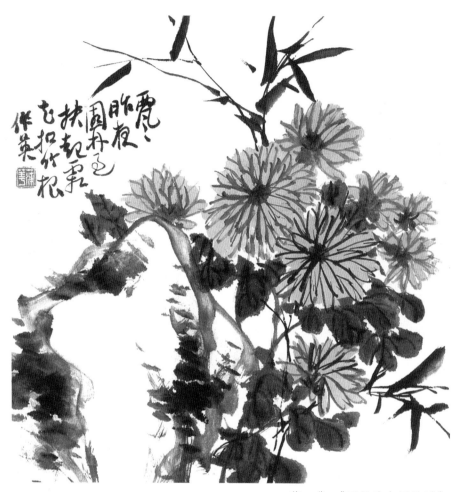

蒲　华　《西风昨夜园林过》

作品介绍：

　　蒲华，浙江嘉兴人。字作英，亦作竹英、竹云，号胥山野史、胥山外史、种竹道人。晚清著名书画家，与虚谷、吴昌硕、任伯年合称"海派四杰"。

　　这幅菊花老笔纷披，墨气淋漓，显得行云流水，潇洒自如。

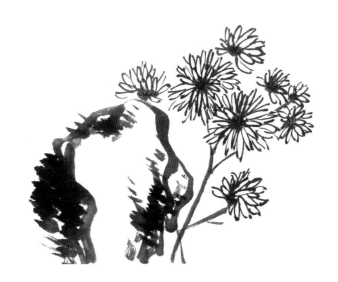

1. 用淡墨勾勒花头，线条要松动，墨色要有浓淡，线质要爽利劲挺。趁湿点出花头。

2. 用淡墨勾出石头轮廓，加皴、点苔，浓淡墨依次加深。轮廓不可太死，苔点要与石头轮廓打叠成片，浑然一体，然后勾出花茎。

3. 用花青调墨点叶，待半干时用细笔勾筋。

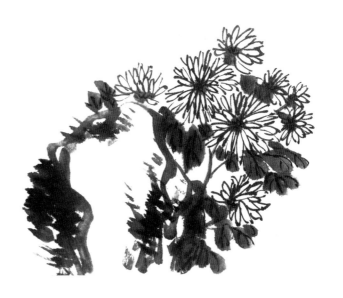

4. 用重墨依画面大势勾嫩竹枝，有点懒懒散散、拖拖沓沓的味道。

5. 重墨撇出竹叶，注意正反、转侧、聚散的变化。

6. 用藤黄加少许赭石染花头，颜色要饱满，可稍稍渗出，体现笔墨淋漓气象。

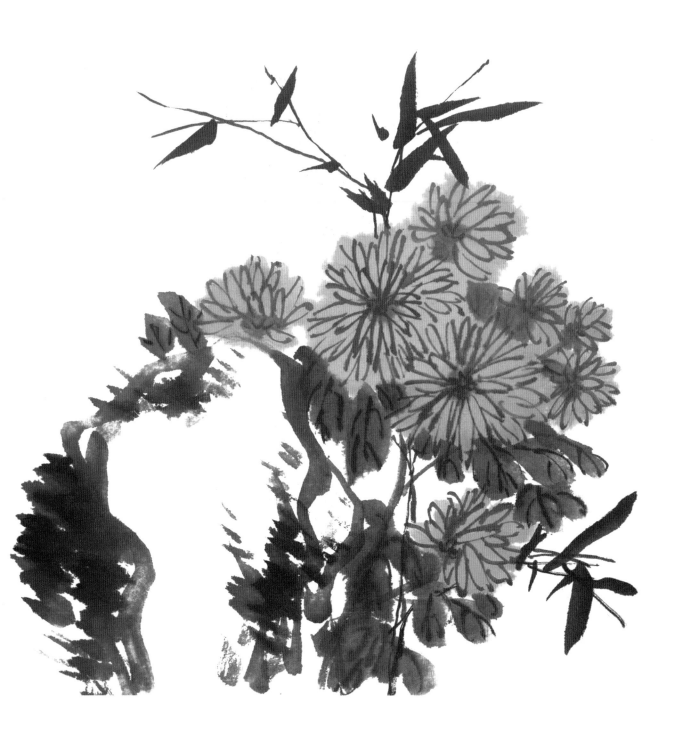

作品四：临吴昌硕《菊石》

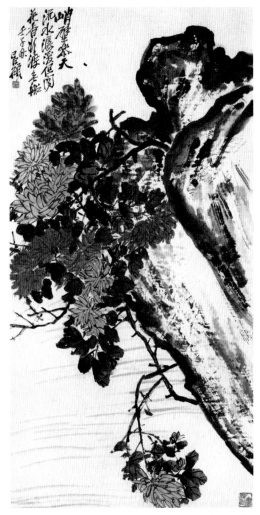

吴昌硕 《菊石》

作品介绍：

　　吴昌硕，初名俊，又名俊卿，字昌硕，又署仓石、苍石。湖州安吉人。晚清著名国画家、书法家、篆刻家。

　　此幅巨石突兀，老干纷披，色彩烂漫，构图呈倒三角形，笔法奇崛，构图团结紧凑，气势雄奇瑰伟。

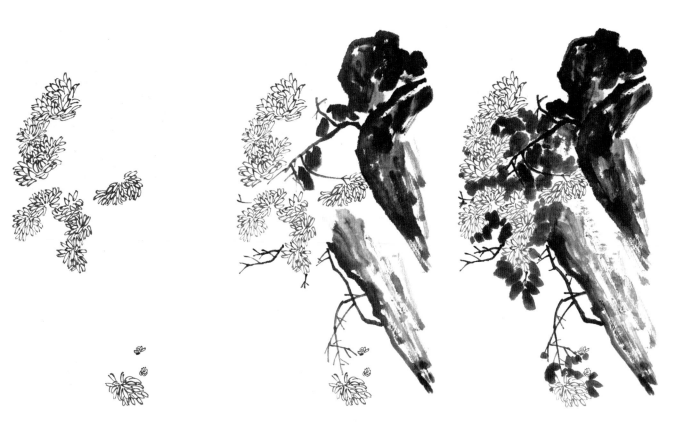

1│2│3

1. 用淡墨勾花头，用笔紧劲连绵，花头或聚或散，大布局呈 S 型。

2. 用浓淡墨勾画水边的大石轮廓，加皴。勾画花枝，重墨添画衬在枝干后面的石块轮廓。

3. 用花青调墨、调藤黄点画叶片，密密匝匝，繁而不乱。

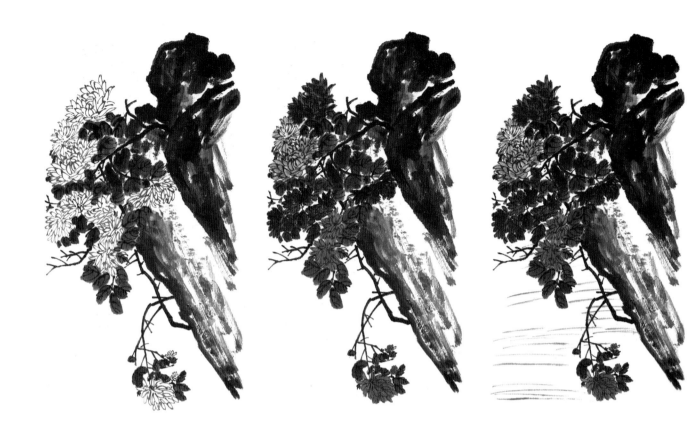

4 | 5 | 6

4. 勾筋用线较粗，富有篆意，趁叶片半干时进行。

5. 分别用深紫、淡紫、藤黄加少许赭石染花头颜色，染时不要太匀，第一遍干后可补可救。

6. 用淡墨勾画水纹，用笔在有意无意之间，要有枯湿变化，表现线条的有势、有气、有力。复勾石块、枝干轮廓，调整完成。

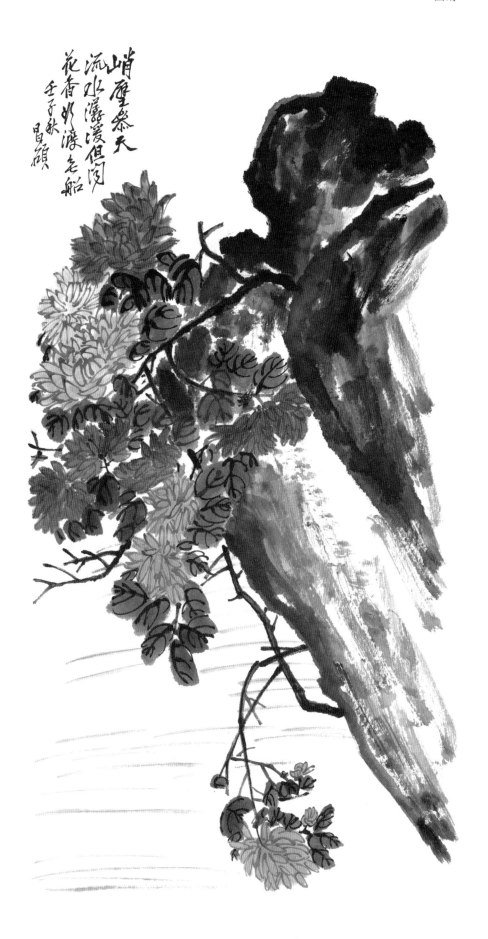

峭壁垒崇天
流水瀠洄俱闲
花香如渡老船
壬子秋
昌硕

作品五：临潘天寿《秀色堪餐》

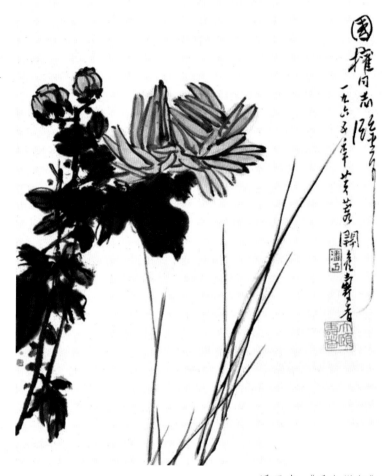

潘天寿 《秀色堪餐》

作品介绍：

　　潘天寿的这幅《秀色堪餐》，画面中画一枝菊花与挺直的芒草，构图简练，正欹开合有致，疏密浓淡对比强烈。其菊花图，设色简单，以墨为主，颜色为辅。菊花以双勾填色法表现，颜色为黄色加淡墨而成。用中锋勾花枝、花茎及草茎，线条如铁画银钩。叶蔓刚硬沉重，所有枝蔓内含张力，挺拔向上，富有顽强的生命力。

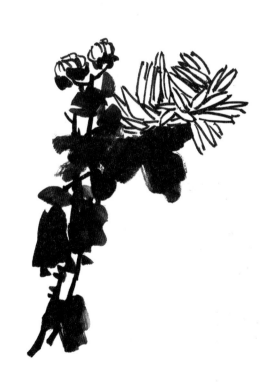

1. 用短锋或中锋画花头，先蘸一点墨调匀笔锋，再用笔尖蘸一点浓墨，以菊花花托为中心点向外画，环绕式点画，一笔画到干枯再蘸墨，以求墨色自然变化。

2. 用浓墨点画花托。用大笔蘸先淡后浓的墨画叶子，注意顺叶子结构用笔。注意叶子的疏密、干湿、浓淡的变化。

3. 用中锋画枝茎，浑圆遒劲，以表现枝茎的坚韧挺拔。墨色宜浓重一些，行笔要干脆、流畅。

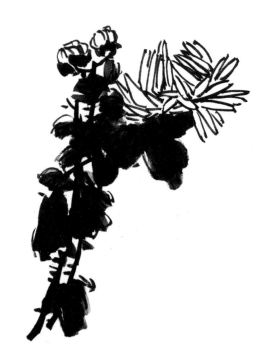

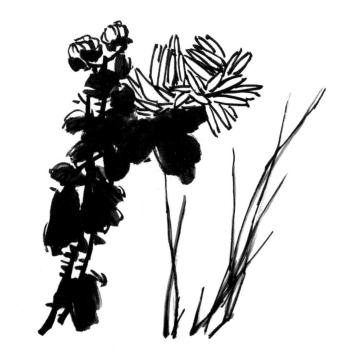

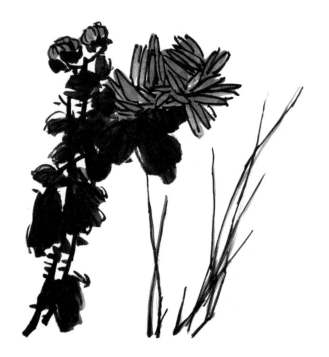

4. 中锋用笔勾叶脉，方圆结合，粗细有致，墨色要稍浓重一些，一气呵成，浓淡变化自然。勾完叶脉后顺笔点苔，突出点线面的节奏感。

5. 先用花青色调淡墨以中锋快速行笔，画出芒草的形态，注意用笔一定要苍劲有力，要做到流畅而不浮，沉着而不滞。再以稍浓一点的墨色勾草筋。

6. 用鹅黄色加一点淡墨调匀，以点画方式涂画花头。注意用笔应平卧，顺笔锋点画，笔笔清晰，蘸一笔画到干，一气呵成。

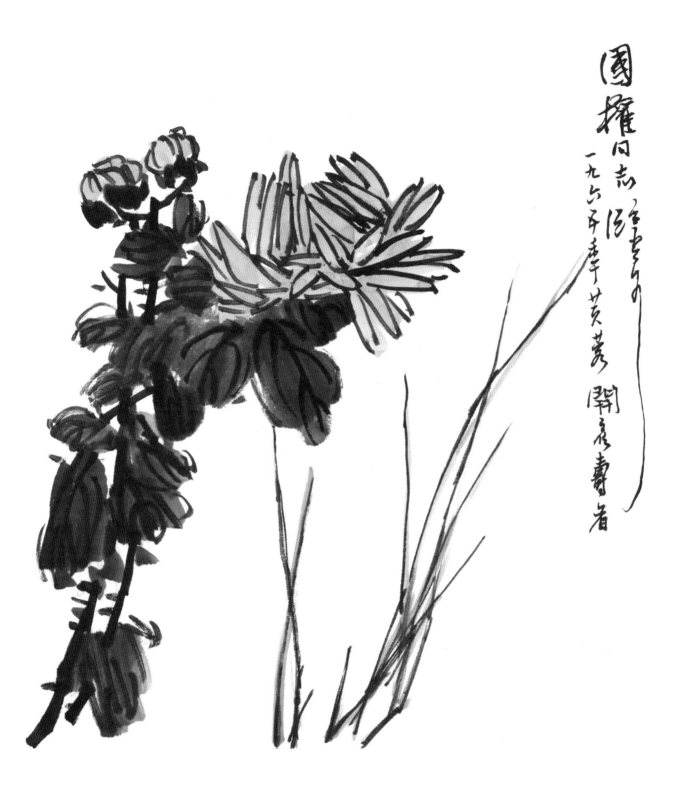

作品六：临唐云《秋虫秋卉图》

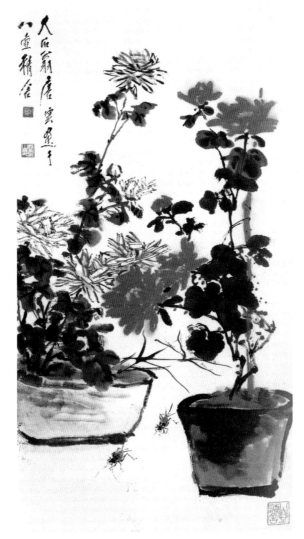

唐　云　《秋虫秋卉图》

作品介绍：

　　唐云画的这幅菊花，名为《秋虫秋卉图》。表现盆栽菊花和秋虫蟋蟀，构图饱满，正欹有致，开合呼应，交错有序，一红一白色彩点缀画面，生活气息浓厚，两只蟋蟀在盆之间穿梭，生机勃勃。

1. 用短锋或中锋行笔，以双勾法画白菊花，调匀淡墨再用笔尖蘸稍浓的墨，笔锋稍干一点时，下笔勾勒，以花托为中心先画前面的花瓣。

2. 勾勒多花头菊花时，要注意花头的形态、方向、大小、浓淡等对比。

3. 点画红菊花，用中锋笔蘸朱磦色调匀后再蘸曙红色稍调，色稍浓，以点虱法点画菊花花瓣，以花托为中心环绕点画，注意花瓣的形态与方向。

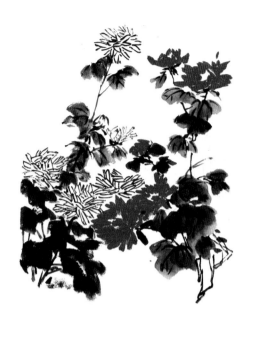

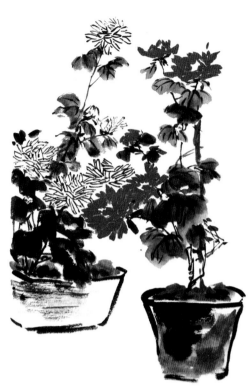

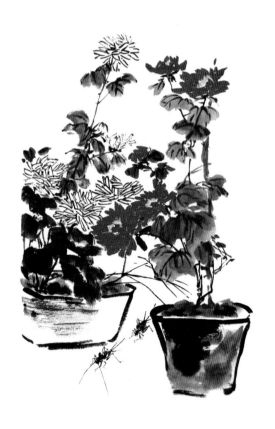

4	5
6	

4. 白菊花的叶子以赭石加淡墨调和，蘸浓墨点画；红菊花用淡墨加浓墨，或者以花青色加淡墨再蘸浓墨点画，一气呵成，干湿浓淡、疏密大小应变化有致。勾勒叶筋、叶脉，墨色稍浓，趁半湿未干时勾勒，以中锋行笔，轻快点画，使其融为一体。枝茎中锋行笔，顺锋与逆锋结合，要做到行笔停而不滞、苍劲有力、圆润流畅、坚韧挺拔之感。

5. 两个花盆，一纵一横，一淡一浓，形式感强，用中锋勾外形，凝重苍劲，用浓墨和干笔皴出盆的质感。设色简单，以赭石色为主，点染出花盆的结构。盆里的泥土也用赭石色点画，形成呼应。

6. 以墨勾画虫子的形态结构，再用赭石色画出蟋蟀肚子，赭色与浓墨产生强烈的对比，使其形体结构鲜明。细画蟋蟀的触角、足与其它细节部位，做到形神兼备，以产生栩栩如生之感。

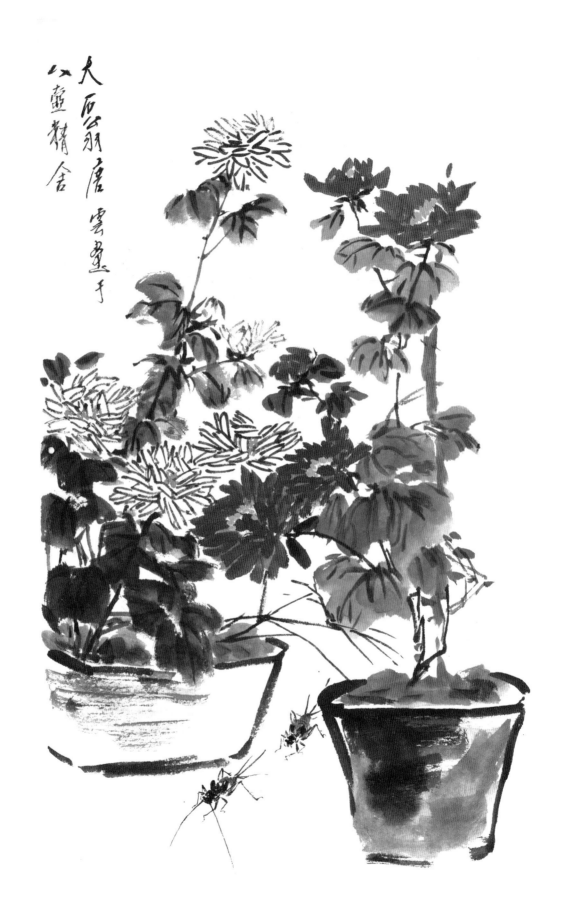

大石翁唐
云画于
以壶精舍

作品七：临王雪涛《菊花黄时蟹正肥》

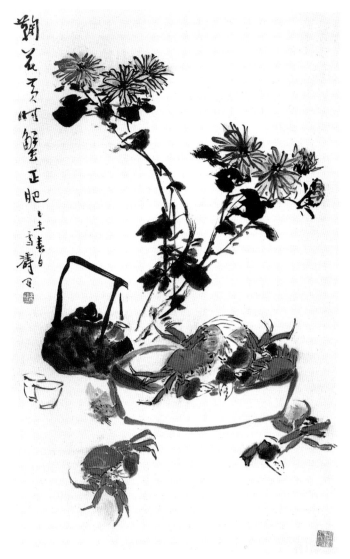

王雪涛 《菊花黄时蟹正肥》

作品介绍：

　　王雪涛的这幅《菊花黄时蟹正肥》，描绘出秋天之景和世间之情，通过季节之物表达浓浓的乡情。作品中画有菊花、螃蟹、钵、茶壶、茶杯等。菊花精神饱满，叶稀茎挺，黄花墨叶，正欹交错，开合呼应。钵盛膏蟹，通红蟹身橙黄膏，秀色可餐。壶重杯轻，对比强烈。整幅画构图突兀奇欹，干脆利落，笔墨老辣，线条流畅而沉着，干湿浓淡自然，笔法苍劲圆润。

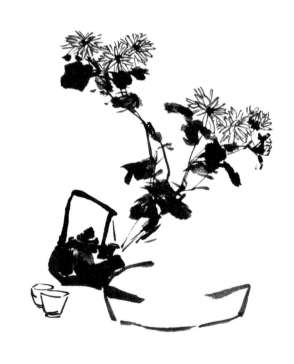

1. 此花头为多瓣小菊花，以花芯为中心向外展开，呈复瓣盛开之势，配有含苞待放和含苞未放之态，正侧搭配，形态迥然。行笔相对要快，轻松流畅，线条灵活，墨色浓淡变化自然。

2. 大笔淡墨点画叶子，先调淡墨，再用笔尖蘸浓墨，注意叶子的形态方向，灵活点画，轻松自然。浓墨勾叶脉。枝茎表现要果敢、流畅、圆润、苍劲、灵动，干湿浓淡变化得体，突出坚韧挺拔之感。

3. 茶壶、茶杯、钵体画法以线条为主，中锋行笔，力道遒劲，圆浑厚重，苍劲灵动，皴染见笔。用墨先淡后浓，以中墨和浓墨为主，以求变化自然。

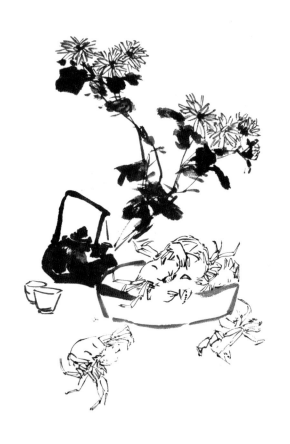

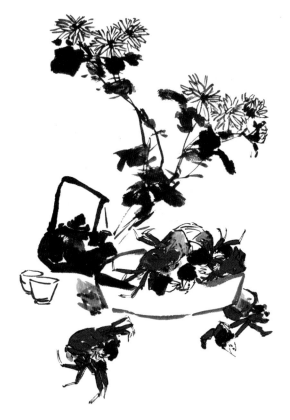

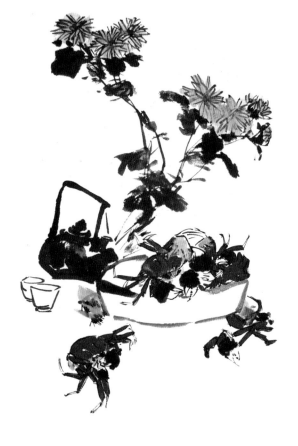

4. 根据蟹体结构用浓墨勾画螃蟹的形态，尤其要注意蟹爪的刻画，一定要画出干脆、坚硬、锋利、骨力之感。画螃蟹的关节部位时，要注意衔接，突出细节。

5. 以鹅黄调一点淡墨或赭石色，根据螃蟹结构淡淡地涂一遍，再用朱磦加曙红色调和，浓重一些，画螃蟹的身体和爪。蟹螯茸毛用赭石加墨画出蓬松之感。蟹钳留白点出齿状。蟹黄用鹅黄加朱磦色调和点画。姜块以赭石加藤黄色点画，再用浓墨画须。

6. 待菊花墨色干透后着色，用藤黄加朱磦调和点画，平卧毛笔，根据菊花花瓣来画，注意留一定的白底，切忌大片平涂。

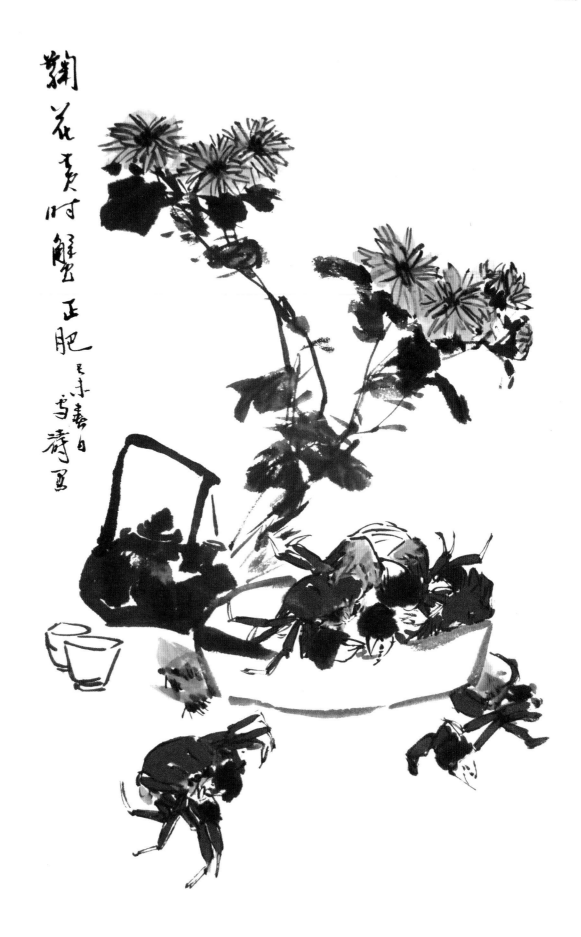

菊花贵时蟹
正肥

癸未春日雪涛写

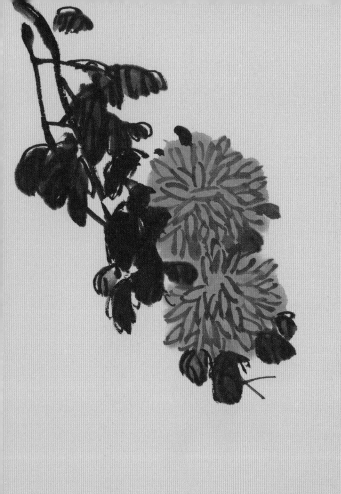

第四章 创作欣赏

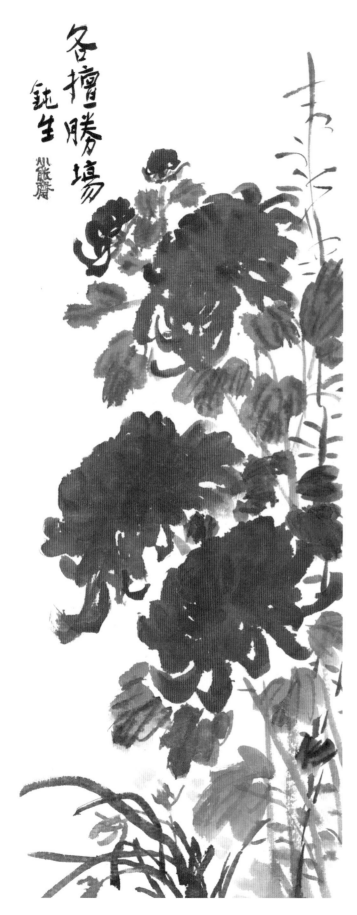

轩敏华 《各擅胜场》

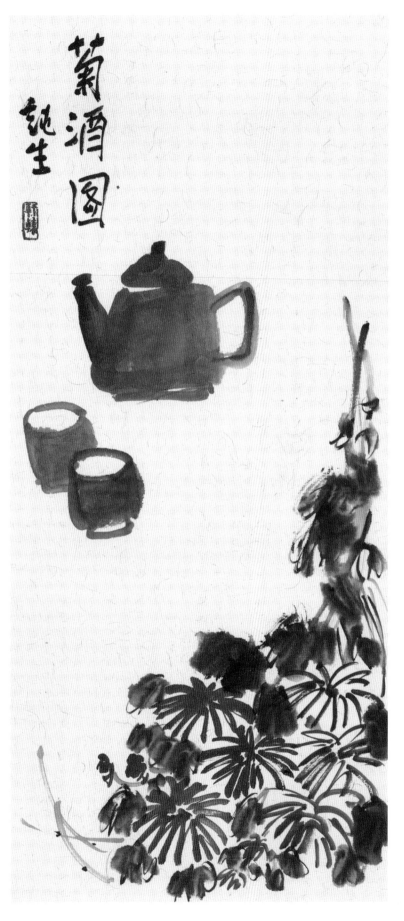

轩敏华 《菊酒图》

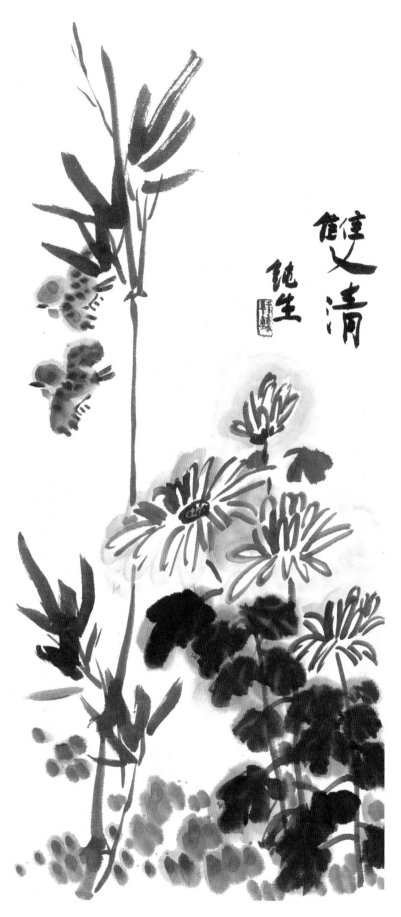

轩敏华 《双清》

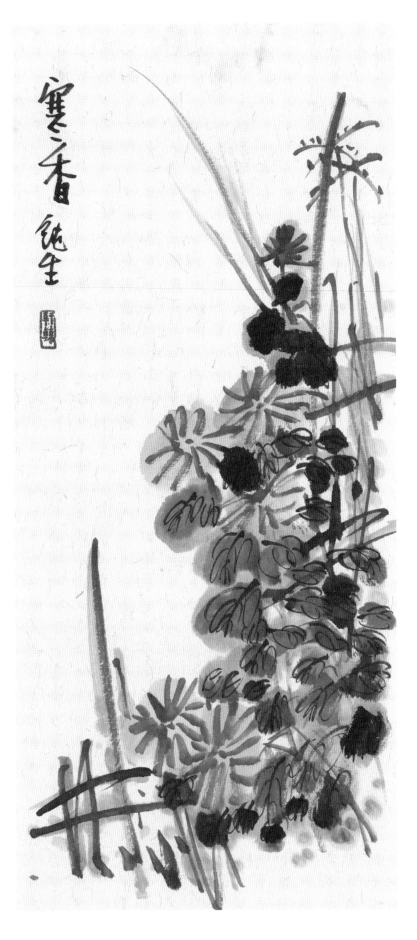

轩敏华 《寒香》

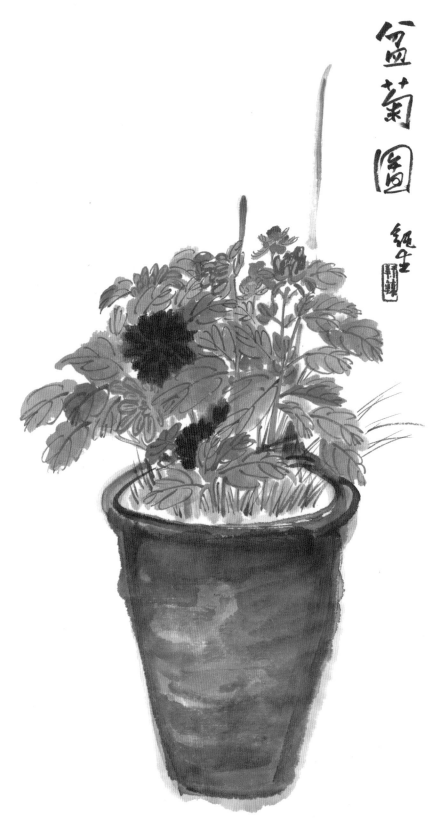

盆菊图

轩敏华 《盆菊图》

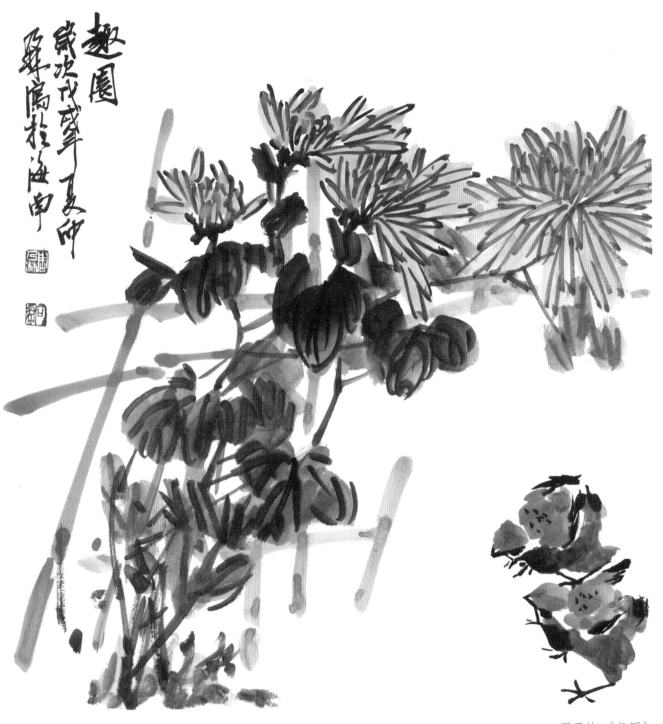

周乃林 《趣园》

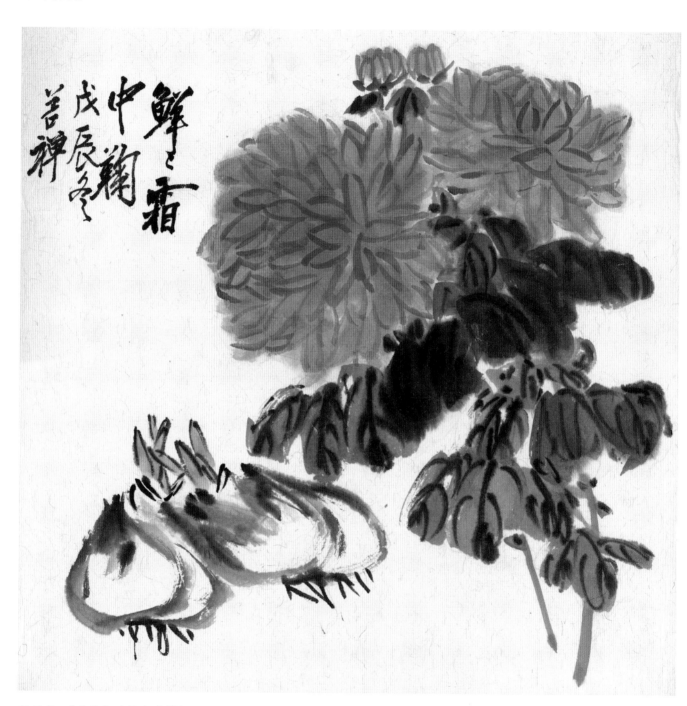

周乃林 《菊花》（临李苦禅）

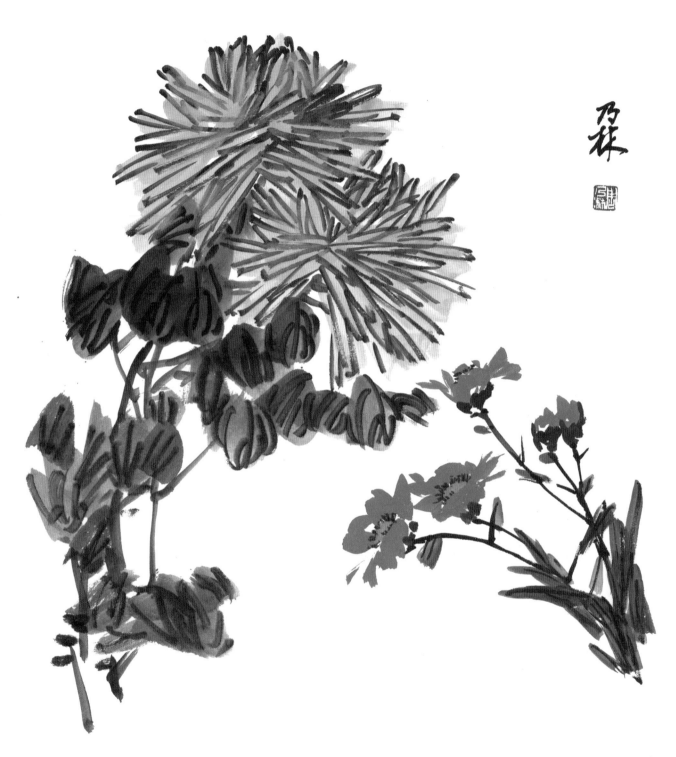

周乃林 《菊花》

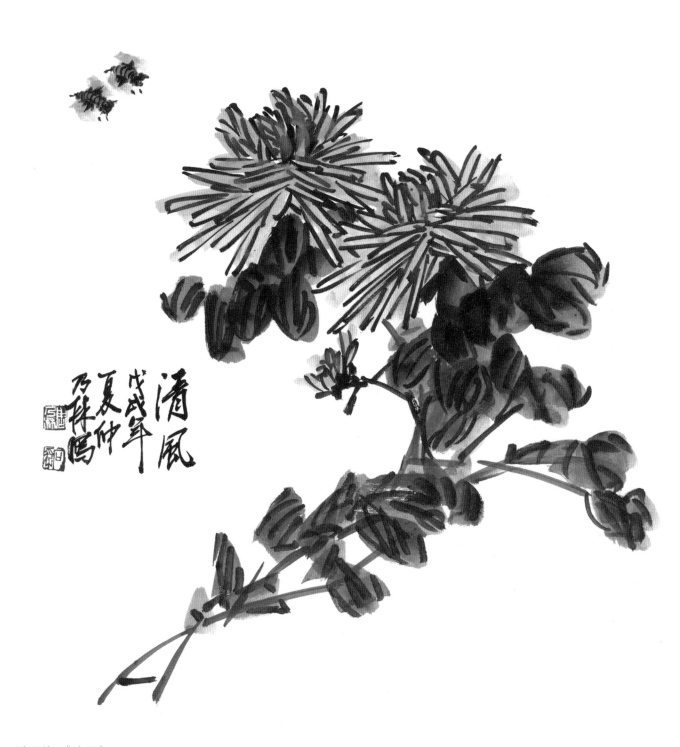

周乃林 《清风》

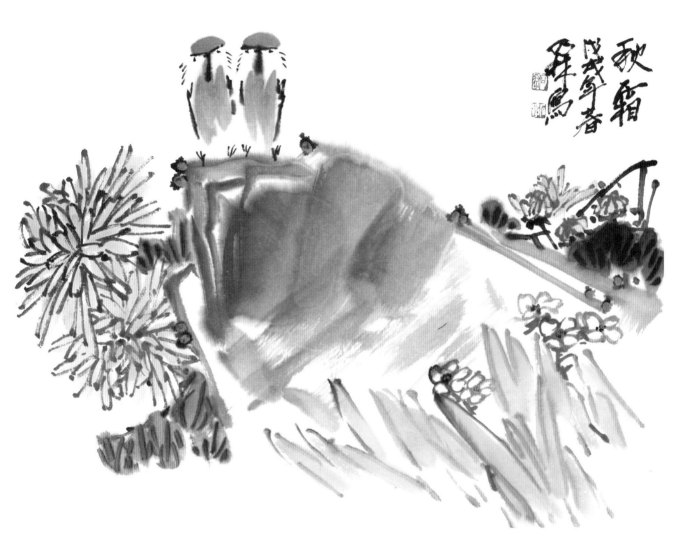

周乃林 《秋霜》

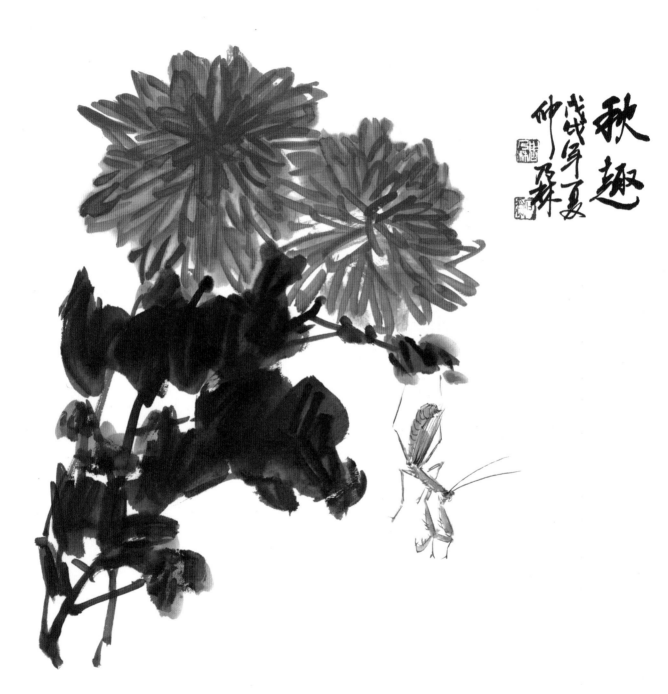

周乃林 《秋趣》

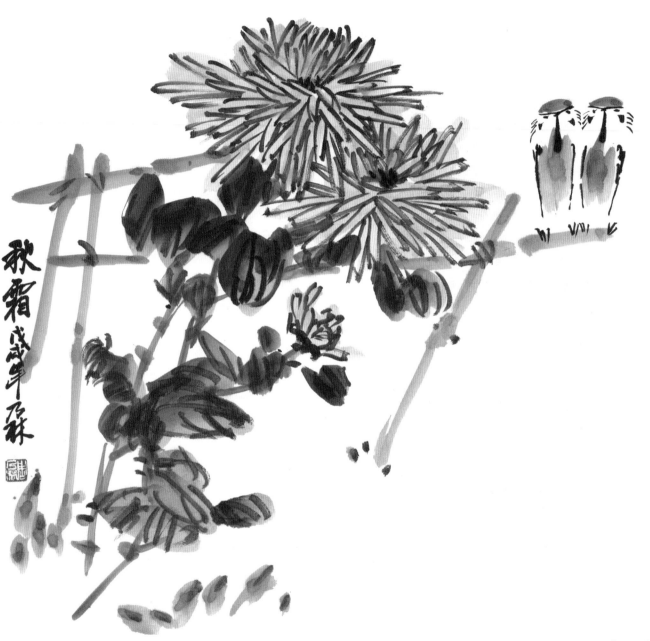

周乃林 《秋霜》

第五章 历代名作

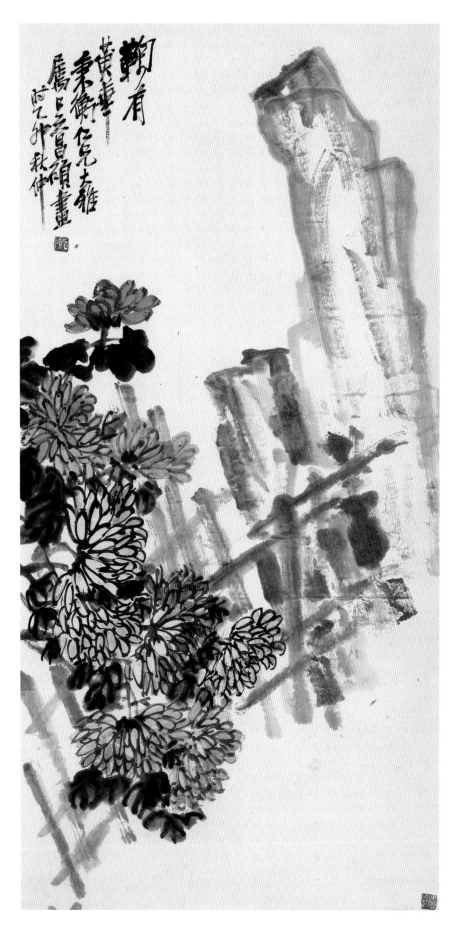

吴昌硕 《菊有黄花》

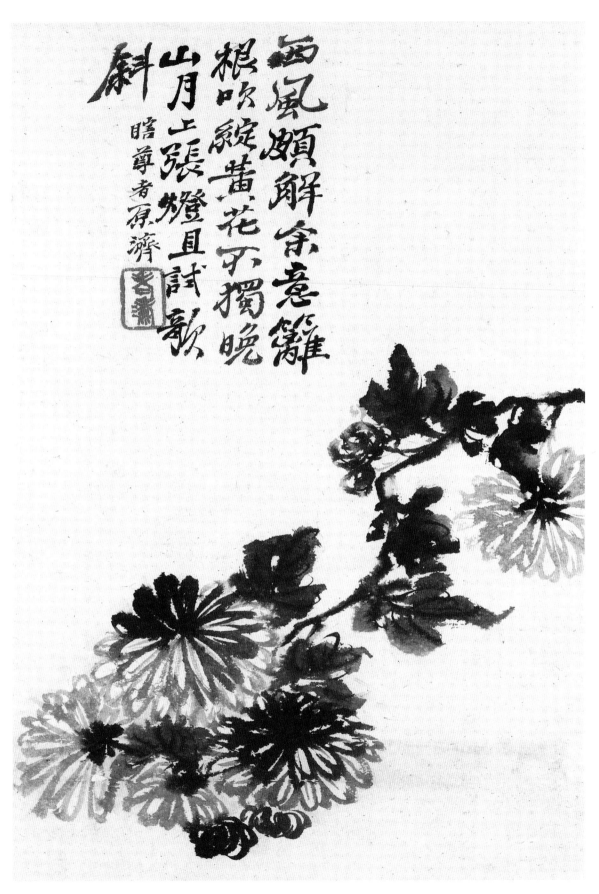

西风颇解余意雏
根吹绽黄花不独晚
山月上张灯且试歌
瞎尊者原济

石　涛　《花卉册十帧》

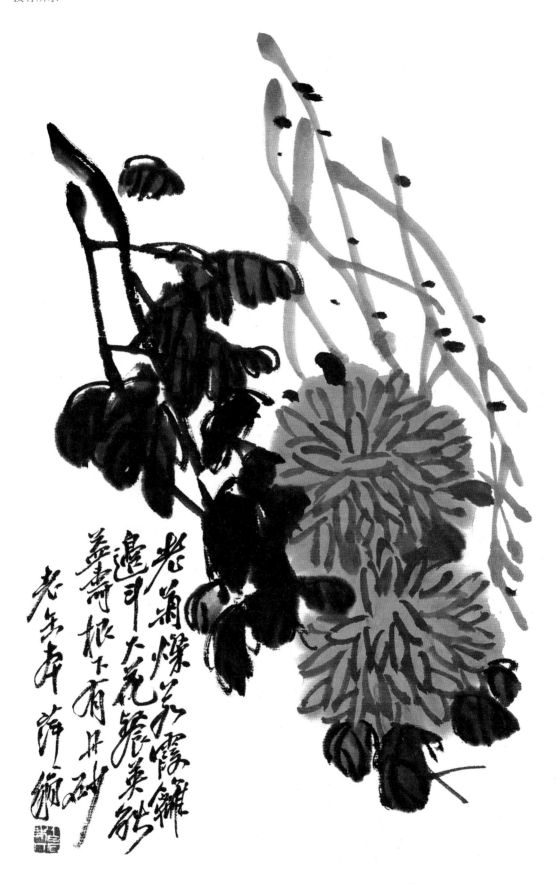

齐白石 《益寿菊花》

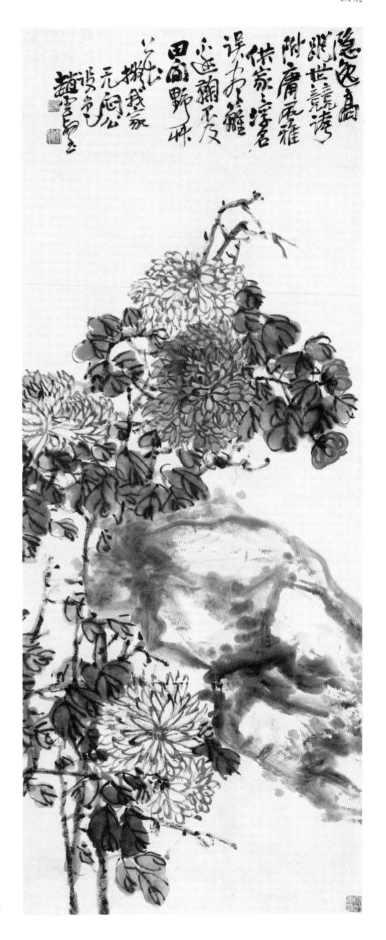

赵云壑 《秋菊图》

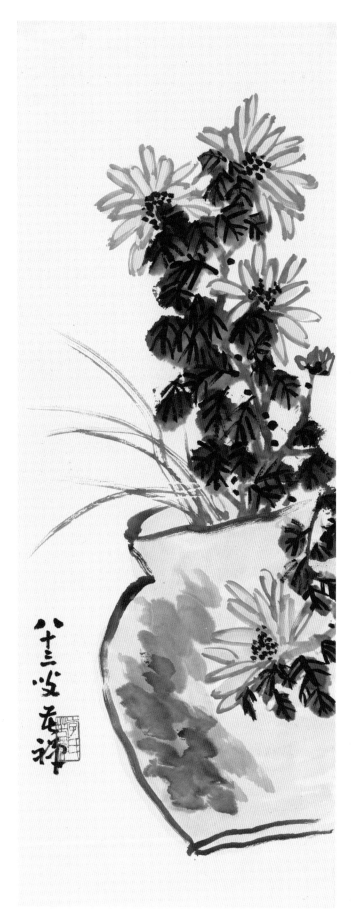

李苦禅 《菊花图轴》

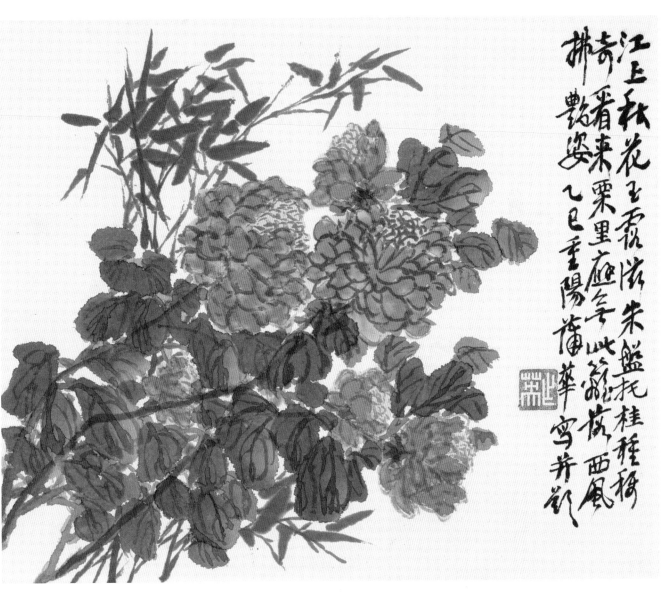

江上秋花玉露滋 朱盤托桂種揚奇 看來栗里庭全此 羅峻西風拂檻姿 乙巳重陽蒲華寫并記

蒲 华 《竹菊花图轴》

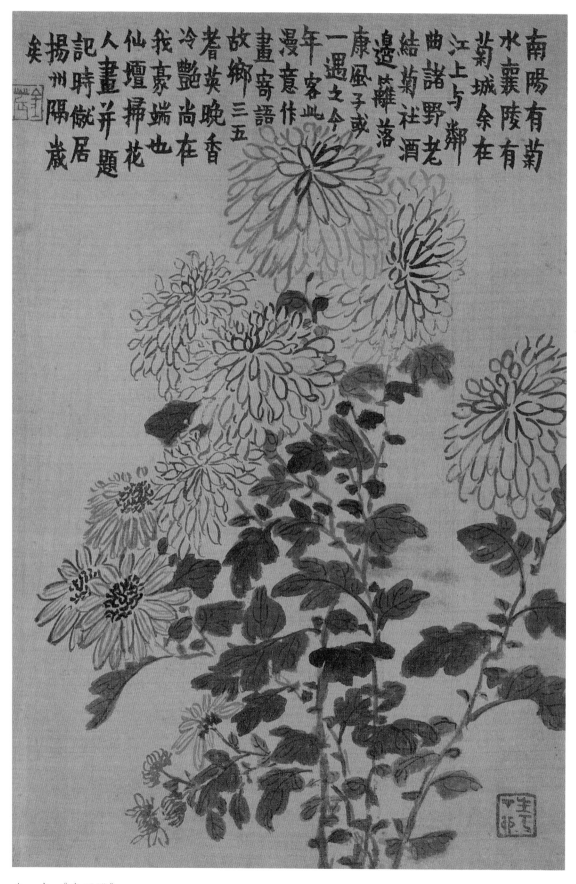

南陽有菊
水巖陵有菊
菊城余在
江上与鄰
曲諸野老
結菊社酒
邊籬落
康屈子或
一遇之今
年客此
漫意意作
畫寄語
故鄉三五
耆英晚香
冷艷尚在
我豪端也
仙壇掃花
人畫並題
記時傚居
揚州隔歲
矣

金 农 《杂画册》

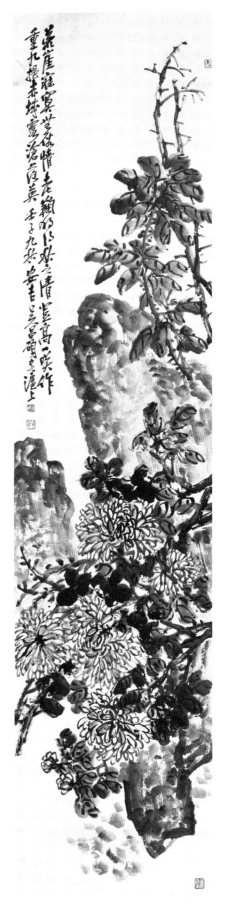

吴昌硕 《菊石图》

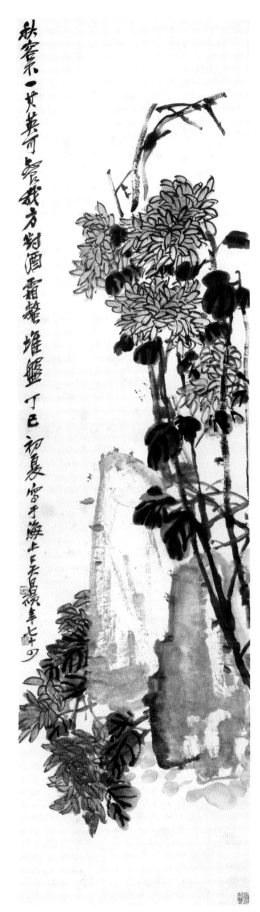

吴昌硕 《花卉四条屏之一》

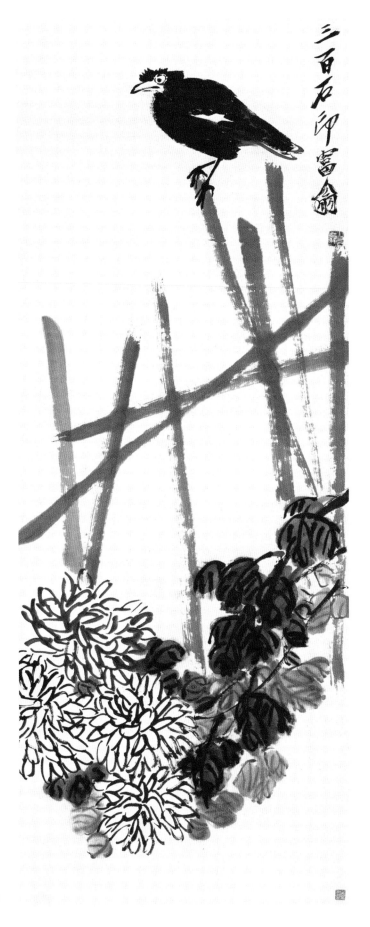

齐白石 《菊花八哥》

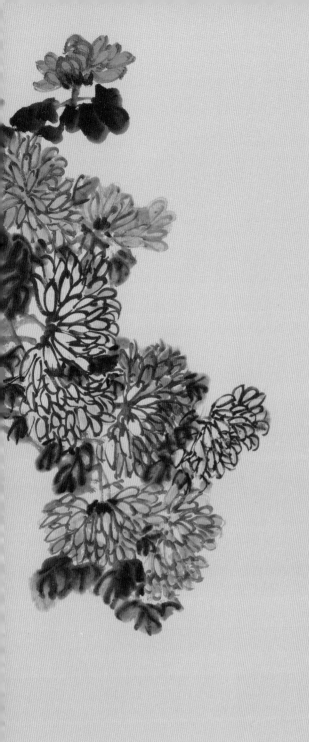

第六章 题款诗句

1.结庐在人境，而无车马喧。问君何能尔？心远地自偏。采菊东篱下，悠然见南山。山气日夕佳，飞鸟相与还。此中有真意，欲辨已忘言。

——晋 陶渊明《饮酒·其五》

2.和泽周三春，清凉素秋节。露凝无游氛，天高肃景澈。陵岑耸逸峰，遥瞻皆奇绝。芳菊开林耀，青松冠岩列。怀此贞秀姿，卓为霜下杰。衔觞念幽人，千载抚尔诀。检素不获展，厌厌竟良月。

——晋 陶渊明《和郭主簿二首·其二》

3.灵菊植幽崖，擢颖陵寒飙。春露不染色，秋霜不改条。

——晋 袁山松《菊诗》

4.酒出野田稻，菊生高冈草。味貌复何奇，能令君倾倒。玉椀徒自羞，为君慨此秋。金盖覆牙柈，何为心独愁。

——南北朝 鲍照《答休上人菊诗》

5.擢秀三秋晚，开芳十步中。分黄俱笑日，含翠共摇风。碎影涵流动，浮香隔岸通。金翘徒可泛，玉斝竟谁同。

——唐 骆宾王《秋晨同淄川毛司马秋九咏·秋菊》

6.今日云景好，水绿秋山明。携壶酌流霞，搴菊泛寒荣。地远松石古，风扬弦管清。窥觞照欢颜，独笑还自倾。落帽醉山月，空歌怀友生。

——唐 李白《九日》

7.九日龙山饮，黄花笑逐臣。醉看风落帽，舞爱月留人。

——唐 李白《九日龙山饮》

8.每恨陶彭泽，无钱对菊花。如今九日至，自觉酒须赊。

——唐 杜甫《夏愁十二首·其十一》

9.寒花开已尽，菊蕊独盈枝。旧摘人频异，轻香酒暂随。

——唐 杜甫《云安九日郑十八携酒陪诸公宴》（节选）

10.秋丛绕舍似陶家，遍绕篱边日渐斜。不是花中偏爱菊，此花开尽更无花。

——唐 元稹《菊花》

11.暗暗淡淡紫，融融冶冶黄。陶令篱边色，罗含宅里香。几时禁重露，实是怯残阳。愿泛金鹦鹉，升君白玉堂。

——唐 李商隐《菊》

12.陶菊手自种，楚兰心有期。遥知渡江日，正是撷芳时。

——唐 杜牧《将赴湖州留题亭菊》

13.一夜新霜著瓦轻，芭蕉必折败荷倾。奈寒惟有东篱菊，金蕊繁开晓更清。

——宋 欧阳修《霜》

14.共坐栏边日欲斜，更将金蕊泛流霞。欲知却

老延龄药，百草枯时始见花。

　　　　　——宋 欧阳修《七言二首答黎教授·其二》

15.轻肌弱骨散幽葩，真是青裙两鬓丫。便有佳名配黄菊，应缘霜后苦无花。

　　　　　　　　　　——宋 苏轼《寒菊》

16.谁将陶令黄金菊，幻作酴醾白玉花。小草真成有风味，东园添我老生涯。

　　　　——宋 黄庭坚《戏答王观复酴醾菊二首·其一》

17.黄菊芬芳绝世奇，重阳错把配萸枝。开迟愈见凌霜操，堪笑儿童道过时。

　　　　　　　——宋 陆游《九月十二日折菊》

18.蒲柳如懦夫，望秋已凋黄。菊花如志士，过时有余香。眷言东篱下，数株弄秋光。粲粲滋夕露，英英傲晨霜。高人寄幽情，采以泛酒觞。投分真耐久，岁晚归枕囊。

　　　　　　　　　　——宋 陆游《晚菊》

19.物性从来各一家，谁贪寒瘦厌妍华。菊花自择风霜国，不是春光外菊花。

　　　　　　　——宋 杨万里《赏菊四首·其四》

20.薄雾浓云愁永昼，瑞脑消金兽。佳节又重阳，玉枕纱厨，半夜凉初透。　东篱把酒黄昏后，有暗香盈袖。莫道不消魂，帘卷西风，人比黄花瘦。

　　　　　　　　　——宋 李清照《醉花阴》

21.花开不并百花丛，独立疏篱趣未穷。宁可枝头抱香死，何曾吹落北风中！

　　　　　　　　　——宋 郑思肖《画菊》

22.秋香旧入骚人赋，晚节今传好事家。不是西风苦留客，衰迟久已避梅花。

　　　　——金 元好问《为鲜于彦鲁赋十月菊》（节选）

23.题红叶清流御沟，赏黄花人醉歌楼。天长雁影稀，月落山容瘦，冷清清暮秋时候。衰柳寒蝉一片愁，谁肯教白衣送酒？

　　　　　　——元 卢挚《沉醉东风·重九》

24.老我爱种菊，自然宜野心。秋风吹破屋，贫亦有黄金。

　　　　　　　　　　——明 沈周《题画菊》

25.秋满篱根始见花，却从冷淡遇繁华。西风门径含香在，除却陶家到我家。

　　　　　　　　　　　——明 沈周《菊》

26.白衣人换太元衣，浴罢山阴洗研池。铁骨不教秋色淡，满身香汗立东篱。

　　　　　　　　　——明 唐寅《墨菊图》

27.野菊日烂漫，秋风随分开。寒香与晚色，消受掌中杯。

　　　　　　　　　——明 唐寅《菊花图》

28. 清霜下篱落，佳色散花枝。载咏南山句，幽怀不自持。

　　——明 陈淳《菊花》

29. 菊裳茬苒紫罗衷，秋日融融小院东。零落万红炎是尽，独垂舞袖向西风。

　　——明 文徵明《咏菊》

30. 归来松菊未全荒，雪干霜姿照草堂。种得秋田供酿酒，年年风雨醉重阳。

　　——明 文徵明《陈道复画菊》

31. 冻砚呵寒下笔迟，须眉幻出陆天随。知君绕指冰霜趣，更把冰霜吐作词。

　　——明 祝允明《徵明墨菊》

32. 身世浑如泊海舟，关门累月不梳头。东篱蝴蝶闲来往，看写黄花过一秋。

　　——明 徐渭《题画菊四首》其一

33. 经旬不食似蚕眠，更有何心问岁年。忽报街头糕五色，西风重九菊花天。

　　——明 徐渭《题画菊四首》其二

34. 人如饷酒用花酬，长扫菊花付酒楼。昨日重阳风雨恶，酒中又过一年秋。

　　——明 徐渭《题画菊四首》其三

35. 内园木槿今无色，彭泽花枝别有春。草木从来无定准，一时抬价妄高人。

　　——明 徐渭《题画菊四首》其四

36. 清香一片拂磁瓯，不用东篱远去求。最是山僧怜酒客，尽教泛去坐忘忧。

　　——清 石涛《竹菊图》

37. 只爱柴桑处士家，霜丛载酒向寒花。秋窗闲却凌云笔，自写东篱五色霞。

　　——清 恽寿平《画菊》

38. 自在心情盖世狂，开迟开早惜何妨。可怜习染东篱竹，不想凌云也傲霜。

　　——清 李鱓《题菊》

39. 黄花初放酒新香，篱落萧疏兴味长。不管门前有风雨，先生烂醉过重阳。

　　——清 汪士慎《题菊诗五首》其二

40. 枝叶尽凋谢，难扶汝傲霜。由来花放足，风过不闻香。

　　——清 郑板桥《题李寅残菊轴》

41. 画家门户何人破，编竹为篱种菊花。篱内人家描不出，琴樽潇洒寄琅邪。

　　——清 李方膺《菊篱图》

42. 插花都道秋花好，瓶菊能支十日妍。谁道墨仙仙笔底，精神留得一千年。

　　——清 边寿民《题瓶菊图》

43. 秋菊灿然白，入门无点尘。苍黄能不染，骨相本来真。近海生明月，清谈接晋人。漫持沽酒去，看到岁朝春。

　　——清 吴昌硕《题秋菊图》

44. 九月西风霜气清，舍南园圃紫云晴。看花只在朱栏外，不惹园丁问姓名。

　　——近代 齐白石《紫菊》